U0112226

翰墨擷英 中國碑帖集珍

契苾明碑

〔唐〕殷玄祚 書

浙江人民美術出版社

唐契苾明碑

竹盦藏本

自署

大周故
鎮軍
大
將軍行左
鷹楊
衛大將
軍無
賀
蘭州
者
督上
柱

府

涼國公契苾

君之碑銘

肅政御史大

夫上柱國□妻

政御史大

之碑銘

國公契苾

柱國□

上

師德製文

左肅政御史

殷玄祚書

原夫拈后時乗

聖人貞觀必俟

風雲之應以光

朝列先資棟幹

之村式隆王道

若乃傑出文武

挺生才俊道將

忠孝莫能匹四

海慕其風範千

惟　隱　質　里
賀　沒　金　仰
蘭　而　箱　其
都　不　操　談
督　朽　隨　柄
　　其　　　而
潺　淇　窀　玉

闓公之曾我君

諱字若水本永

昌縣以光業馬

原夫仙窟原延祉

吞霄昭慶因白

鹿亦共騰事光

圖詠遇音蜂而

南遊義隆繼簡

邑悒於是臣精

鮮异論易勿施

莫賀可汙迻襲

珪璜風傳馬冶

尖接梧而兆冀　輿艮玉而齊價　濯如春柳勁逾　霜竹奐名振囙

此雄洸祖繼先
葛洪源浩汗暎
竹史而騰岑綴
綿書而檀響父

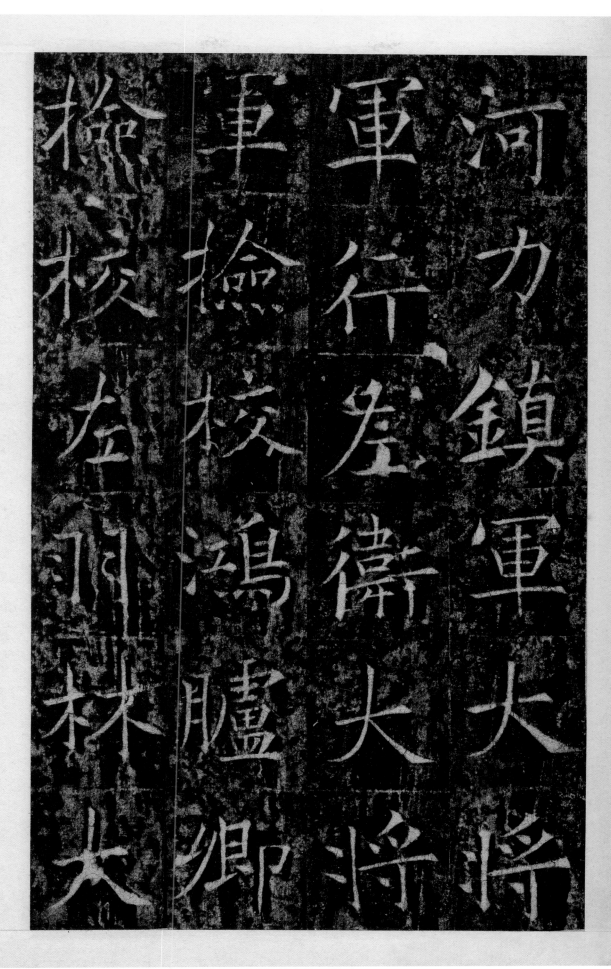

撿校車　軍行　河力鎮軍大將
校　撿校　宏衛　軍大將
左　鴻　夫
羽　臚　將
林
大

規矩動容成楷 標英偉敞言會 楛鑒積冒胅門 滔軍正權圖公

則學詠流略文

超賈馬青海而

安白道光三部

而截九矣樑務

朝野式瞻送終

眾榮之禮既洽

俄慶六絛之徽

寮之綜哉遒榮

之典更隆搢紳

翘德公赤野生

青田矫翰家蓋

古之操門高士

行十二二穀奉輦　子通事舍人裏　穀風朝散大夫大夫　之陽縣牛十一

大夫若夫紫禁

青規之而必擇

賢而方稱鼠

玉階壐闕之前

賓寓閈之衣冠

之領袖重以河

山隩要惟賢是

居介乎任切非

親莫委麟德羣

中稔左武衛大

將軍賀蘭州都

權自非承家累

總管侍中姜恪
為凉州刺史鎮守大
使以涼州為大
公為副然
則朝端立妙選
實

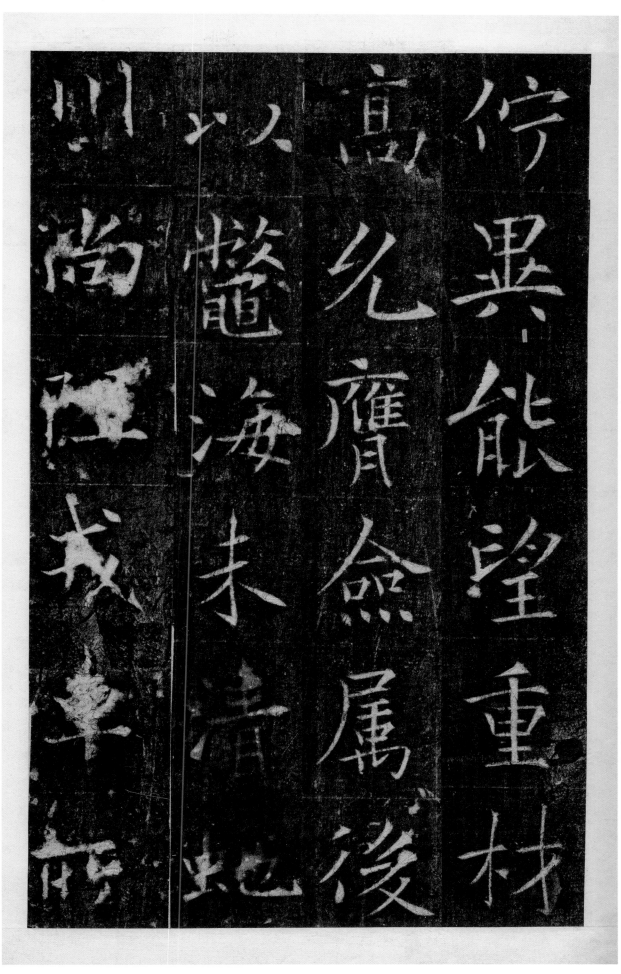

佇異能望重材
高允齊僉屬後
以鼇海未清此
川尚陸戎卒所

餘後兇北
黨狼醜征
復山勳突
相及績厥
聚單居累
結于多摧

制討擊應時乎

彌前後賞勞不

可件穛長男従

三品以酬功也

仍跋為燕然道
鎮守大使撿校
九姓及其芟部
落公俶裝遵遠

望赤水而朱州驅

終言以隆爵命

自而府而錫

弥奇金見咸紆

居　以　而　繒
宗　患　光　錦
又　子　祖　灾
稱　孫　祢　集
鷄　策　分　殉
營　勳　芳　鼎

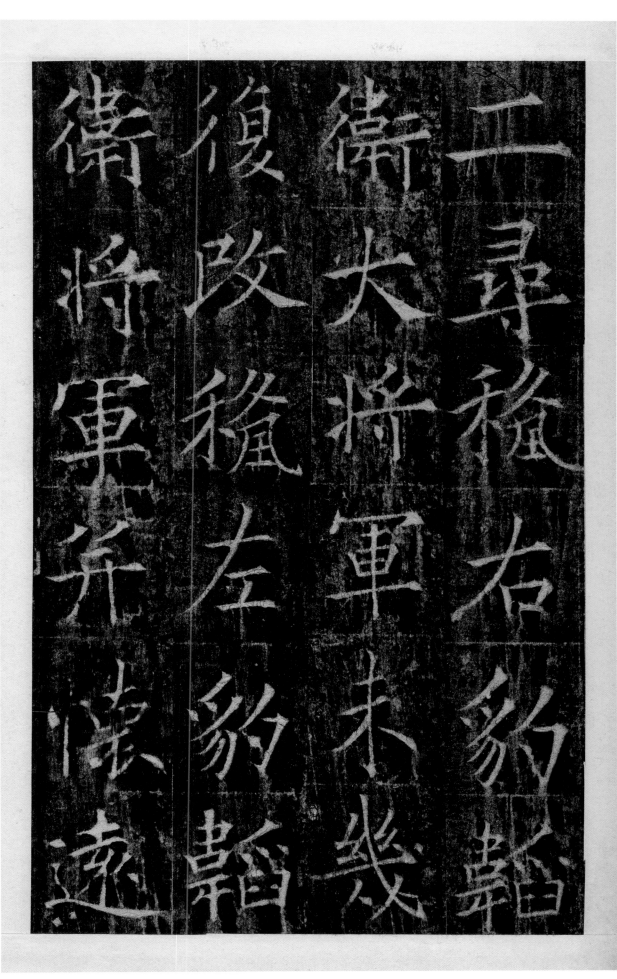

運略大使又依

舊知燕然道大

使役離鏜重並

膺槳楊衛大將

軍餘並如故有

制曰鎮軍大將

軍行立鷹揚衛

大將軍無賀蘭

州都督契苾明

妻涼國夫人淳

順咸賜族之恩

并及海臨洮縣

主並蒙賜姓武
氏公侯必復同
浴肯階屬
寶運之開基接

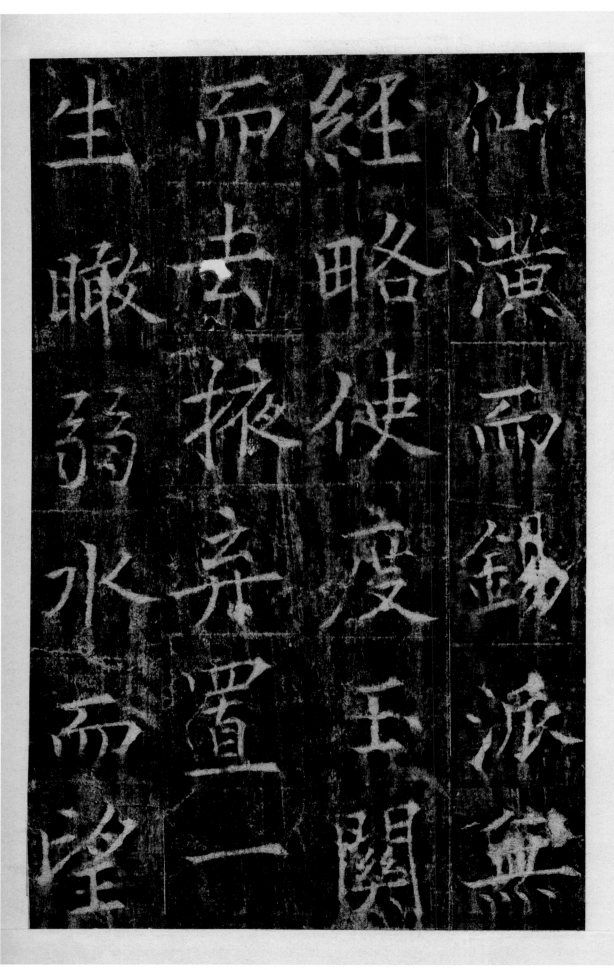

汪瀁而錫派盜無

經略使便度玉關

而吉旅元置一

生瞰弱水而淫埪

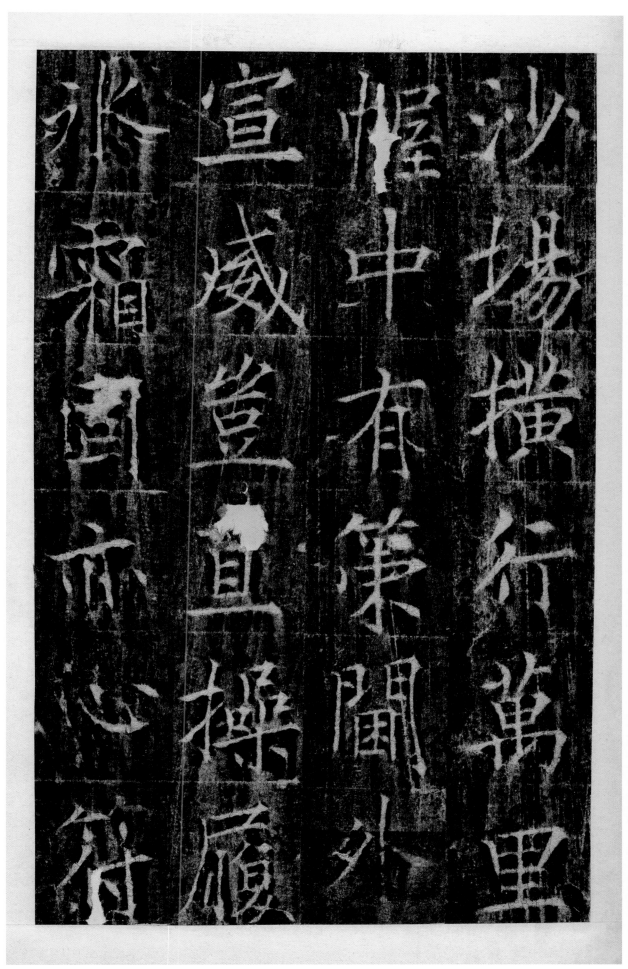

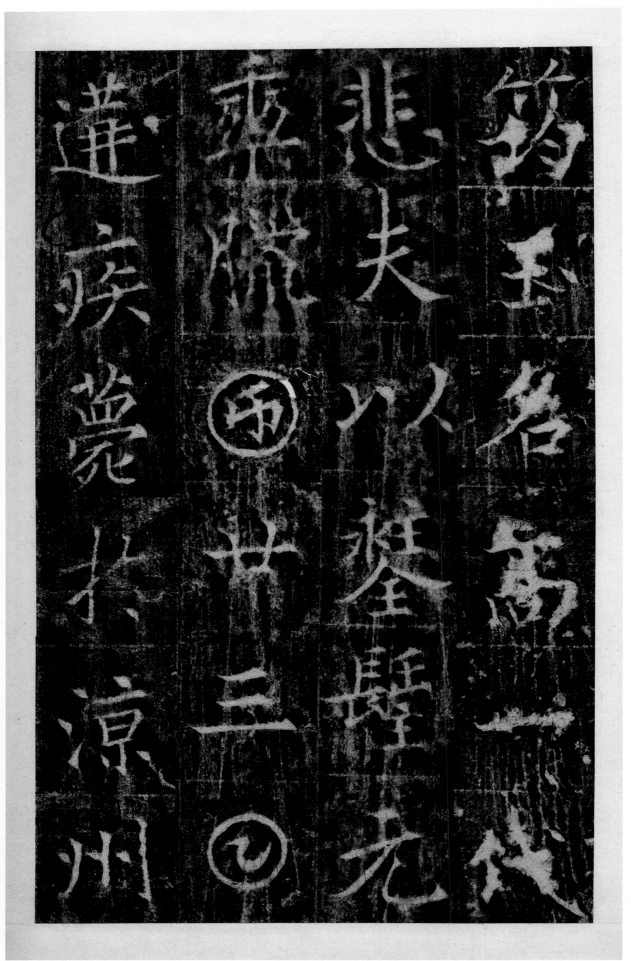

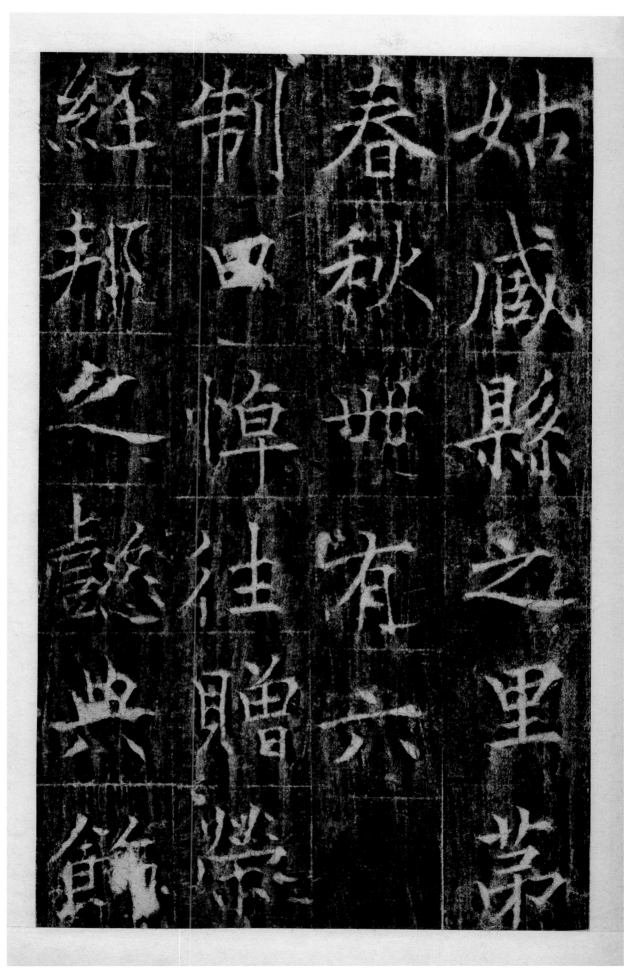

經邦之懋典飾

制四悼往贈崇

春秋世有六

姑臧縣之里茅

終加等列代

軍無賀蘭都督

上柱國凉國公

契苾明理識閒

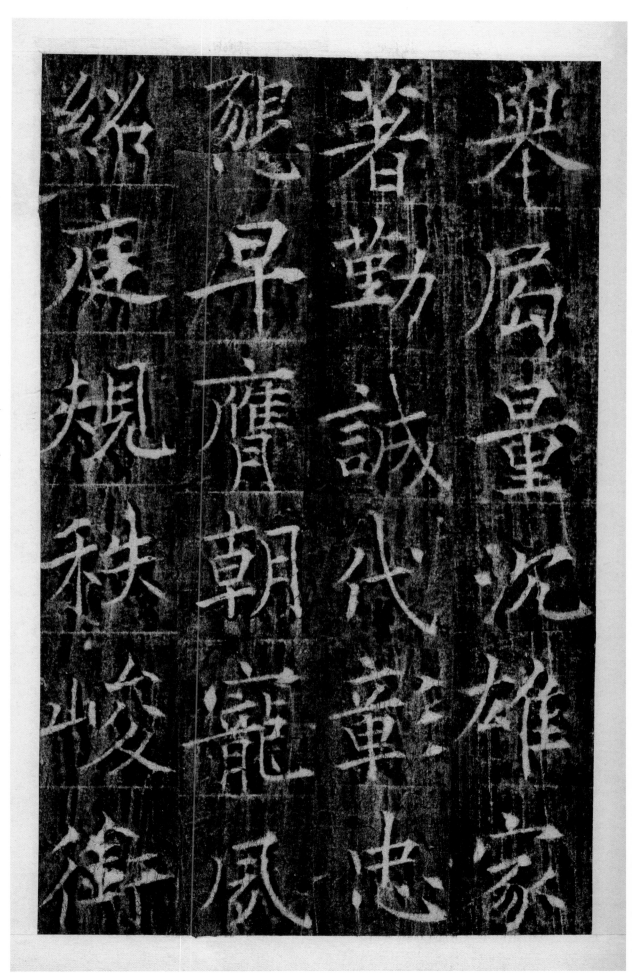

樂腐量沈雄家

者勤誠代章乾池

號早癰朝寵風

綿庭規秩峻衛

珠宫隆陽

闻出绶遠略庵

谢昭途虚想嘉

庸良深务嶽宜

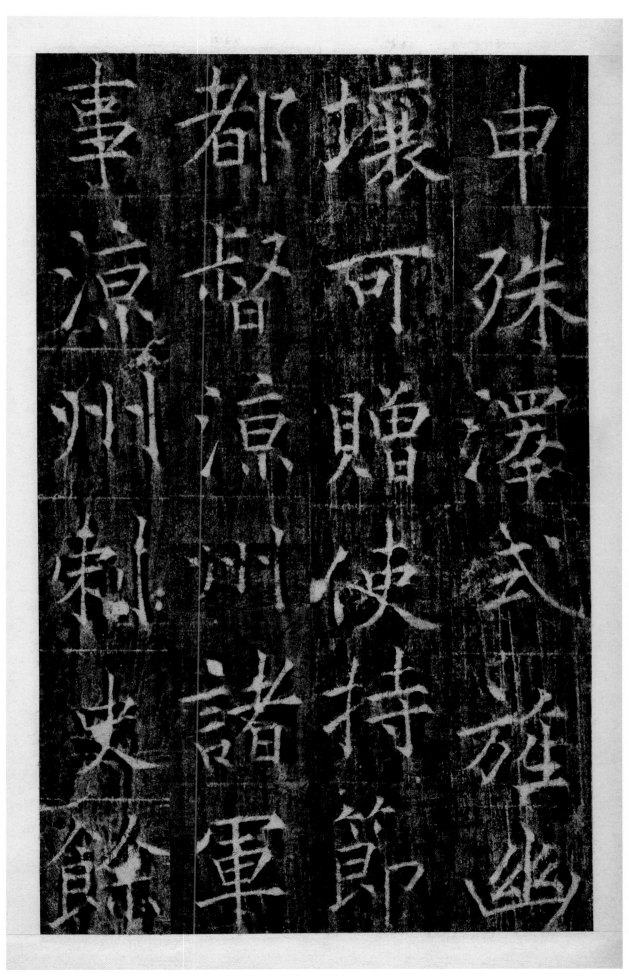

申殊澤武殊幽
壞可贈使持節
都督涼州諸軍
事涼州刺史餘

通事舍人内供

仍令朝散大夫

隆位於海州以

如故賜物二百

奉邊懷秀帛祭

既罘冊諸目遠

宅兆攸資金鳥

泛泉玉鷄泂

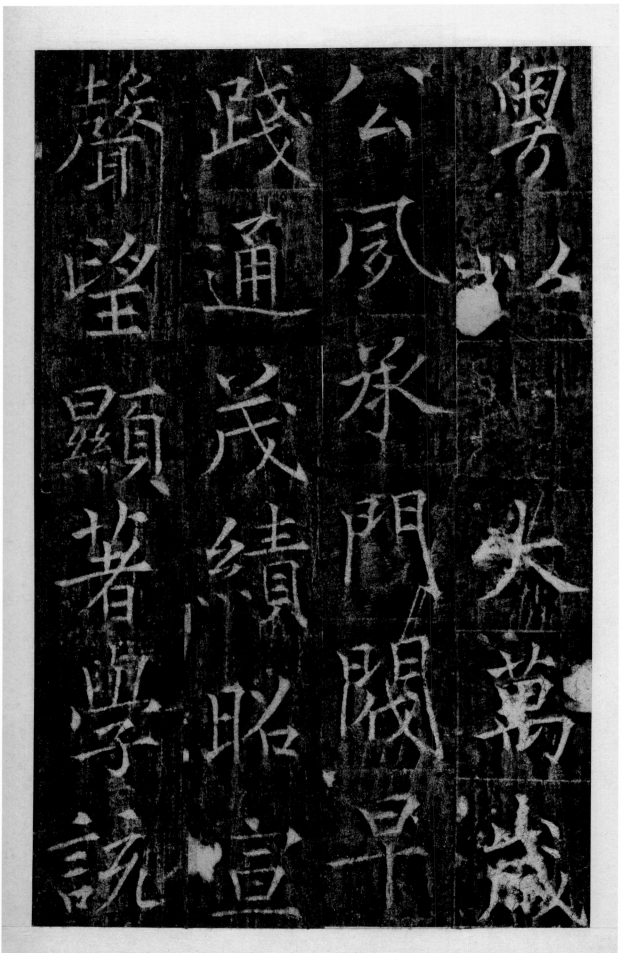

粤以

头万岁

公凤承門闕早

踐通茂績昭宣

聲逢顯著學諒

流略藝務英鈴

以人孝安親以忠

奉圖終始如存

沒不渝旌善易

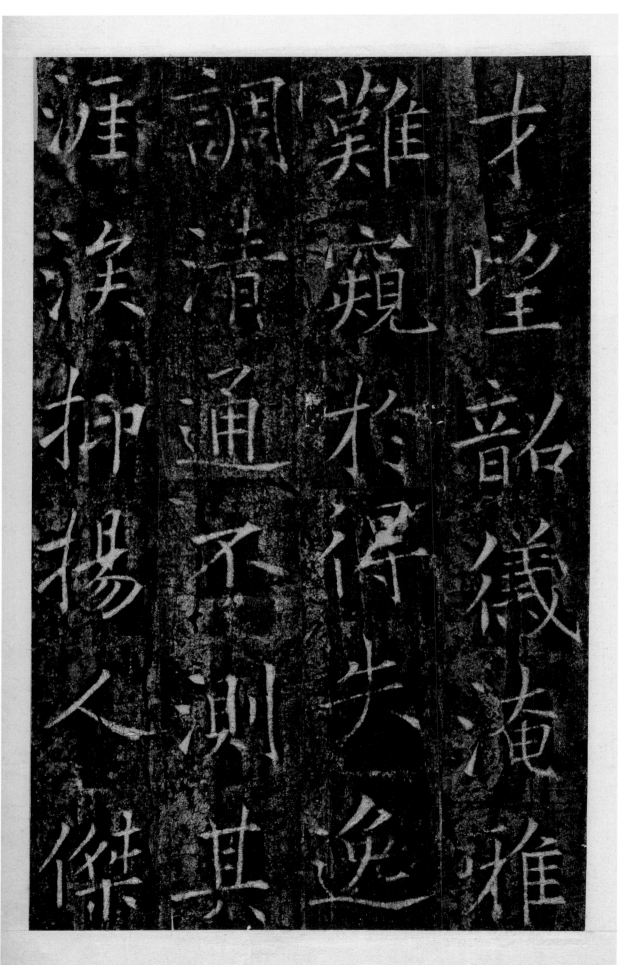

才堪韶纖淹雄
難窺水得失逸
調清通不測其
涯涣柳揚人傑

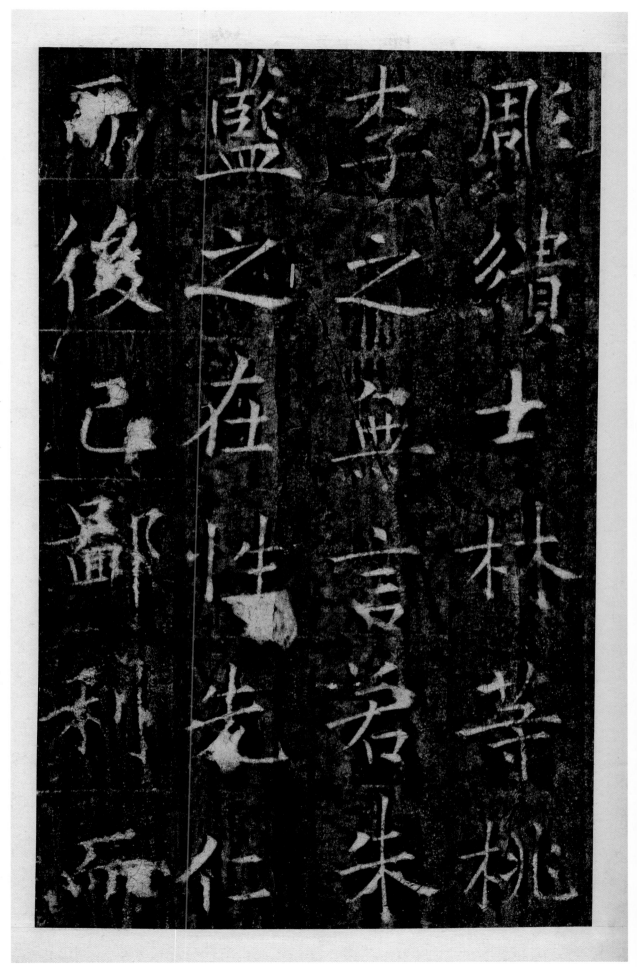

雕績土林等桃
李之無言若朱
鹽之在性先仁
所後己鄙利流

靈蛇之雅作逸

非馬之雄辯蓋

為有令問為檀

尚賢

氣上煙霄之表

萬名振朝野之之

陰五公七侯之之

盜偃蹇執鞭躍耀

蟬鳴玉之榮燒

峯草馬朝成夕貴

無濟之性光映

久物乃甚頂之

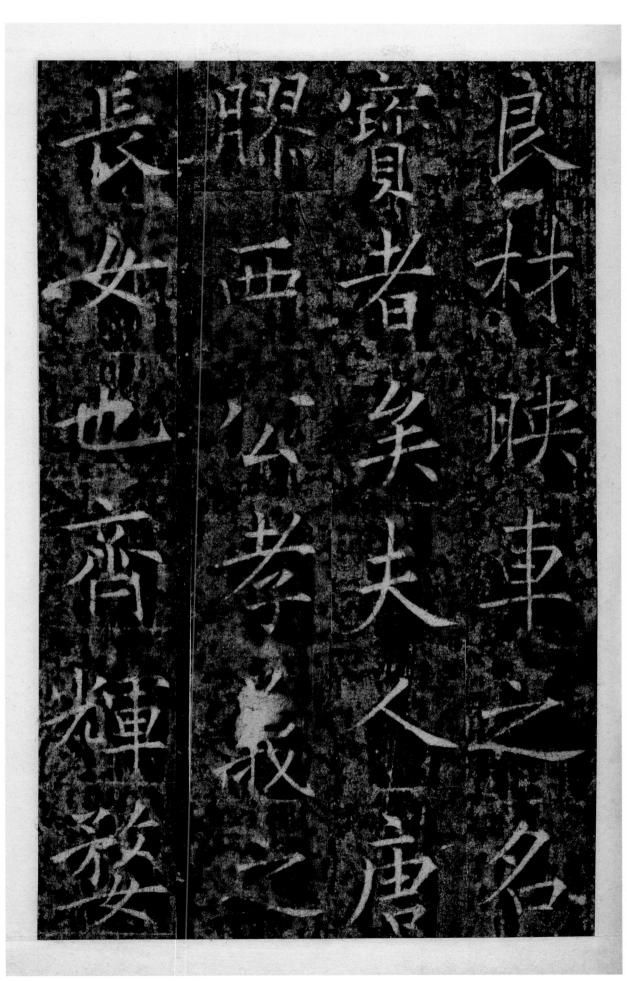

良材映車之名
寶者矣夫之
曒而必唐
長女孝
也齊敬
輝發

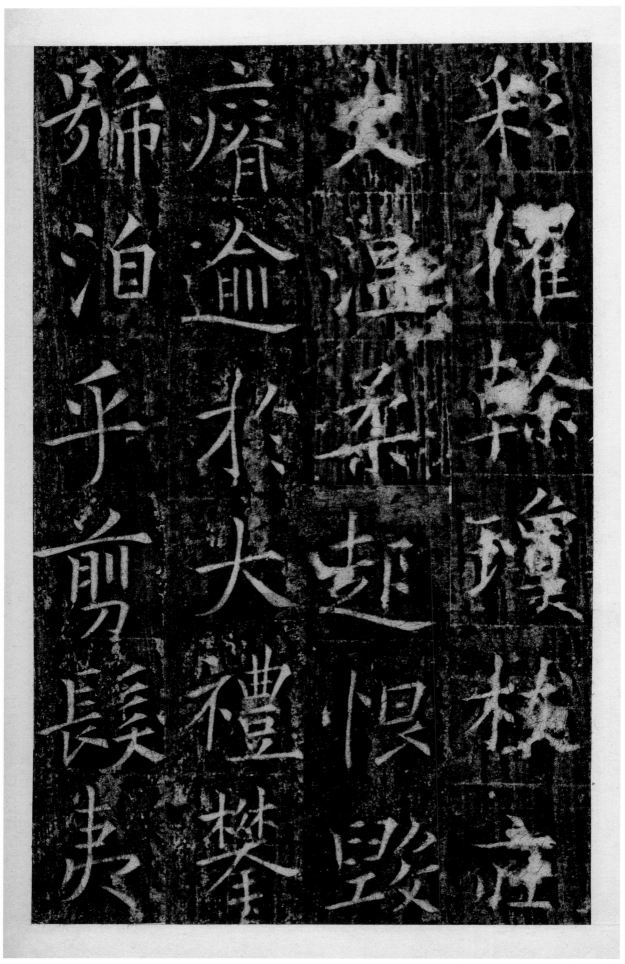

采雁捨殭枯立

大溫柔邲恨畍

瘠盆逾水火禮攀

獅洎乎剪長夷

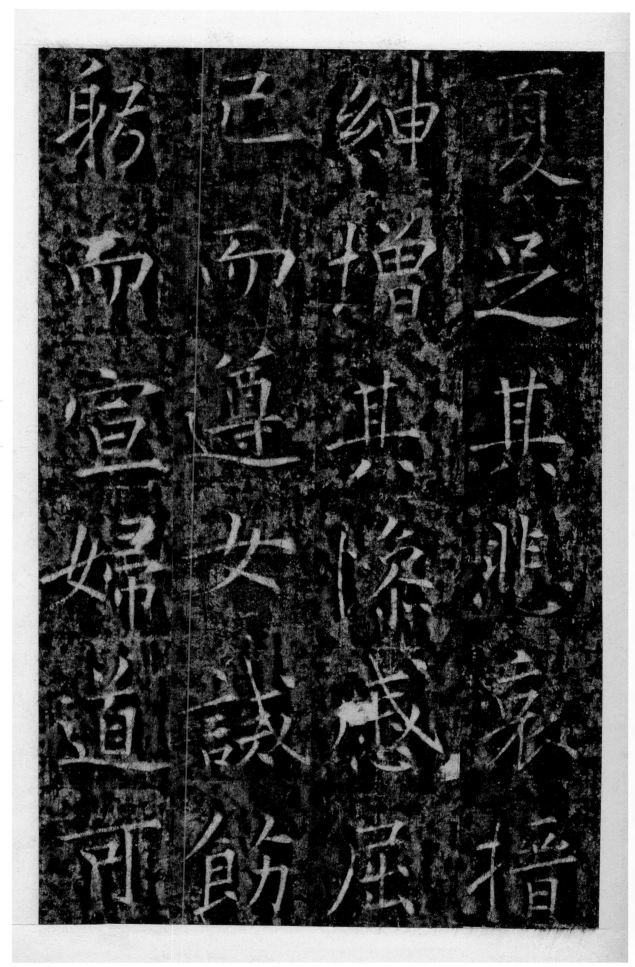

夏之其非家墻

紳增其除感虛

匹而邊失戴飾

躬而宣婦道而

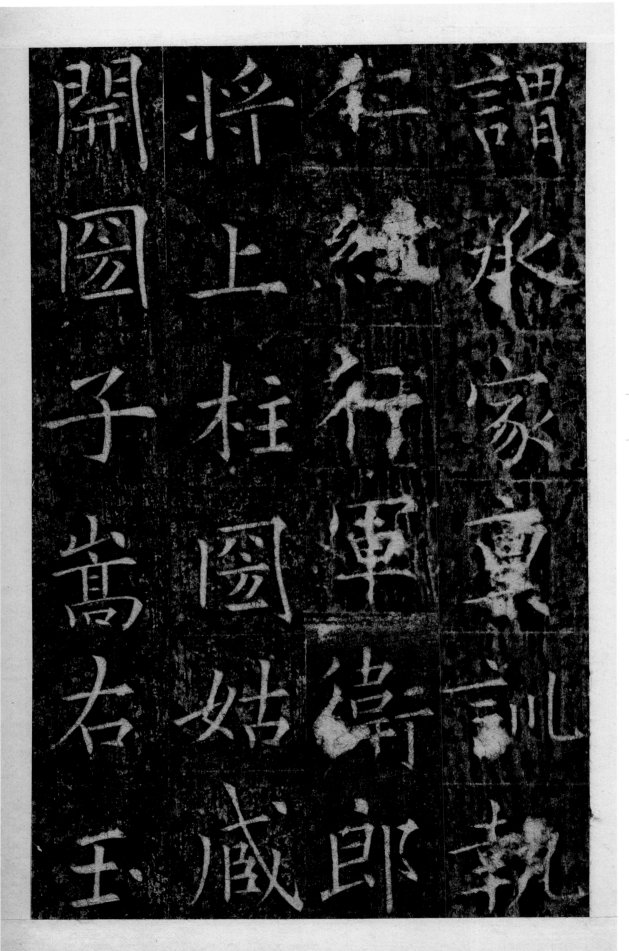

謂飛家冤訓執
矣紀行軍衛郎
將上柱國姑藏
開國子嵩右玉

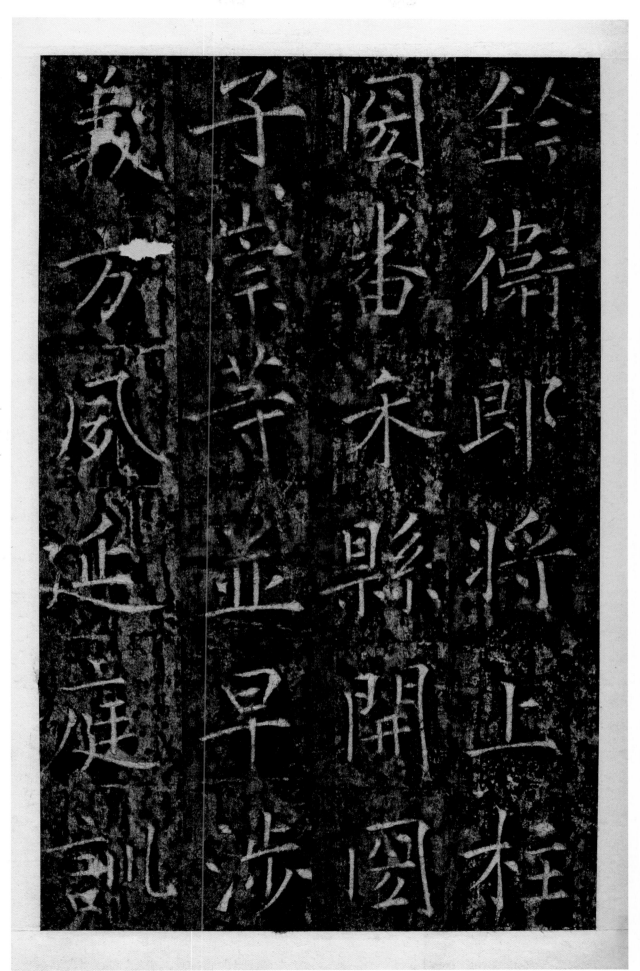

銓衞郎將上柱

國蕃永縣開國

子嘗苐並旱涉

義一方風延

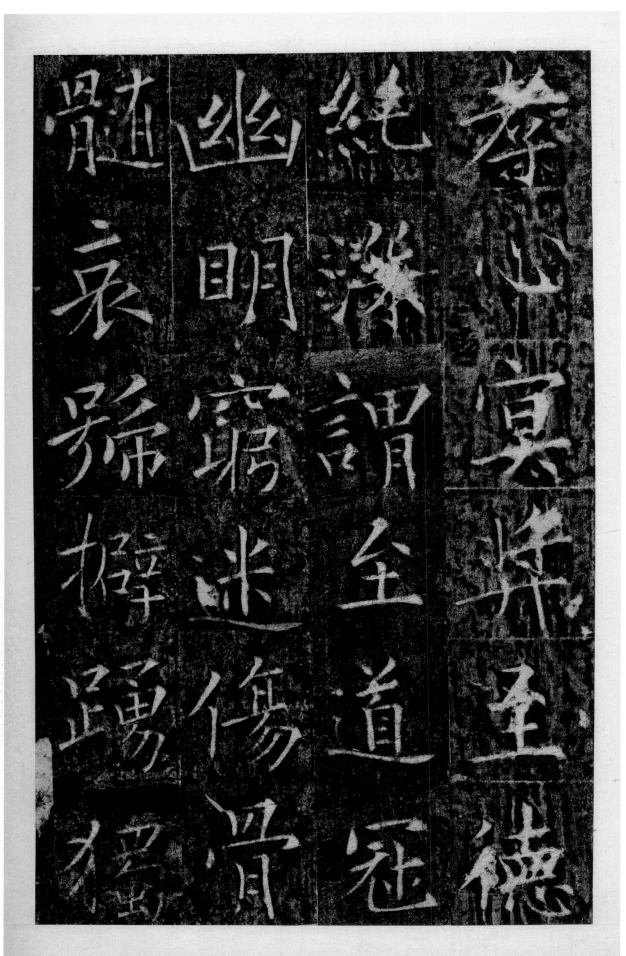

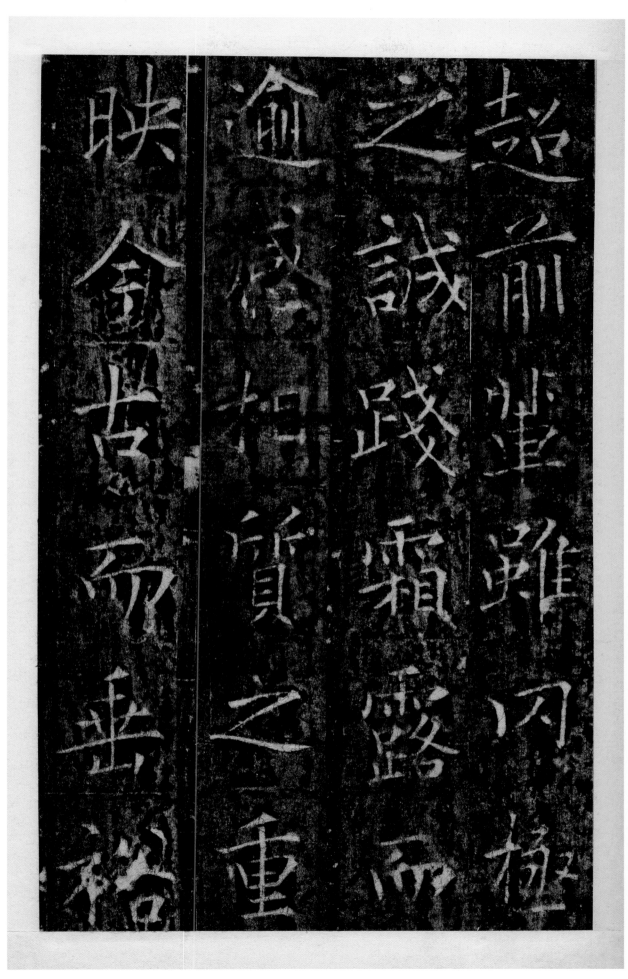

是闢儁求翠琬

兮無斁銘曰

東井背皆西土

浩澹流開分野

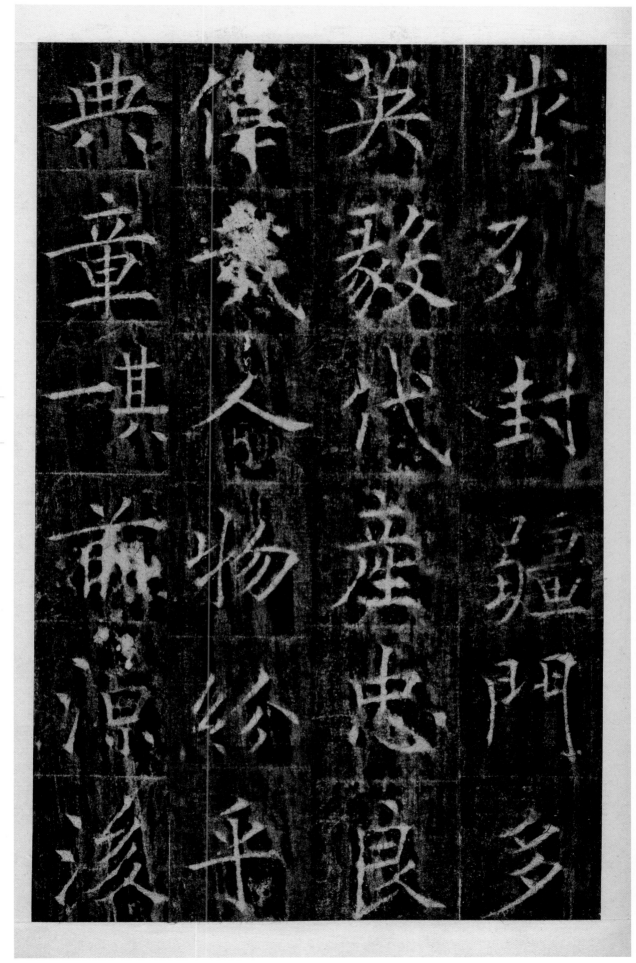

坐刃封疆門多

英毅代産忠良

偉義人物總平

典童其肅涼後

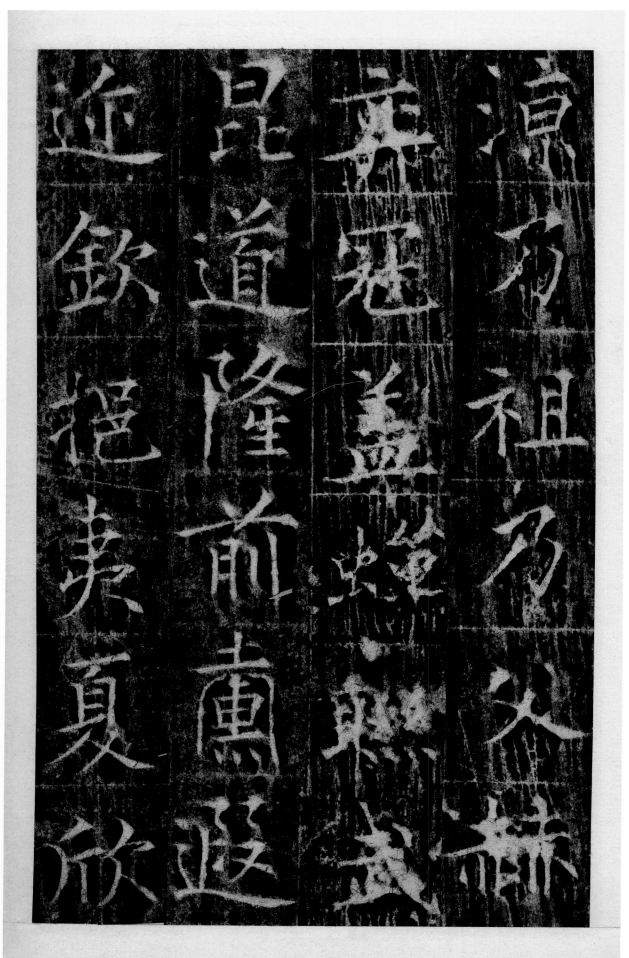

涼殂祖易欲赫

昆道隆前重遽

无疆益煇熙聚武

近欽挹奉貞復欣

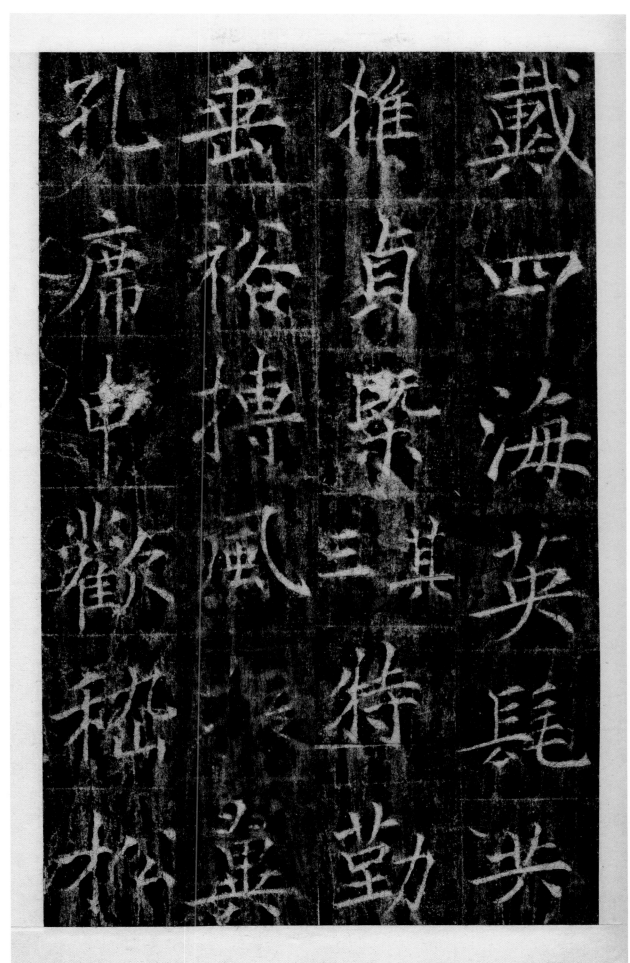

戴四海英髦

椎貞慇其特勤

垂裕博風三

孔席中歡稅林

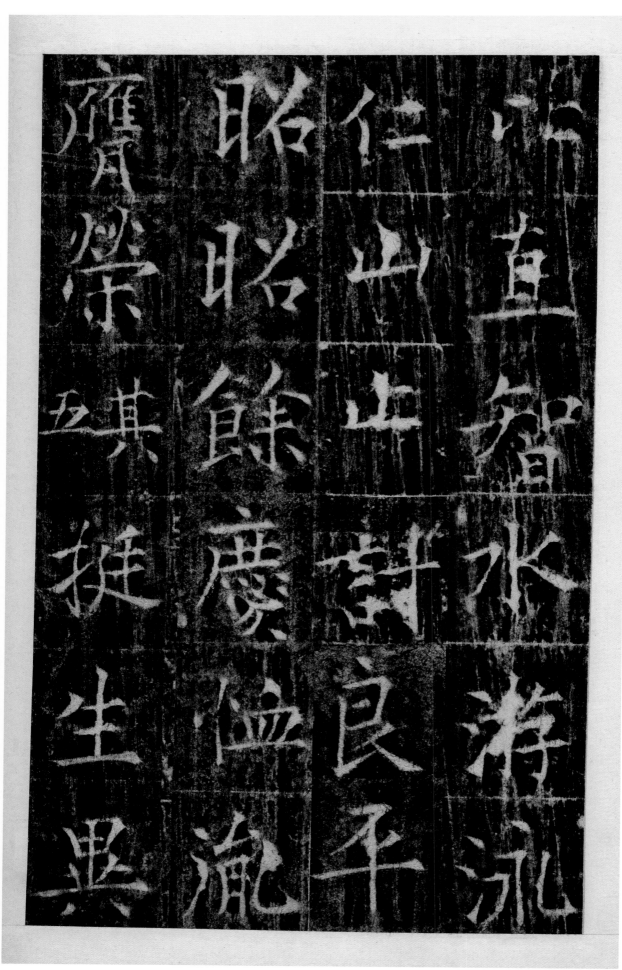

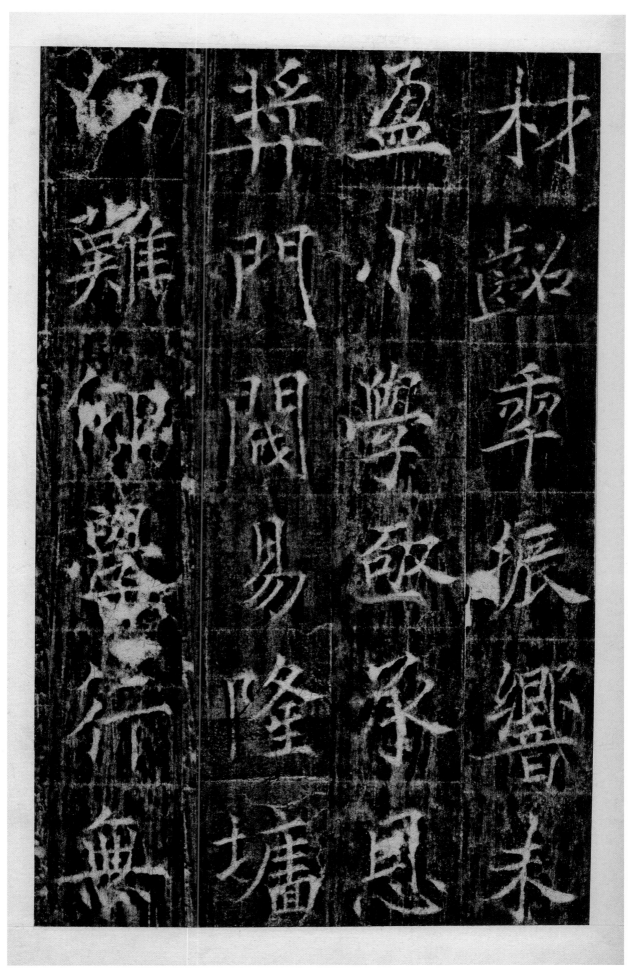

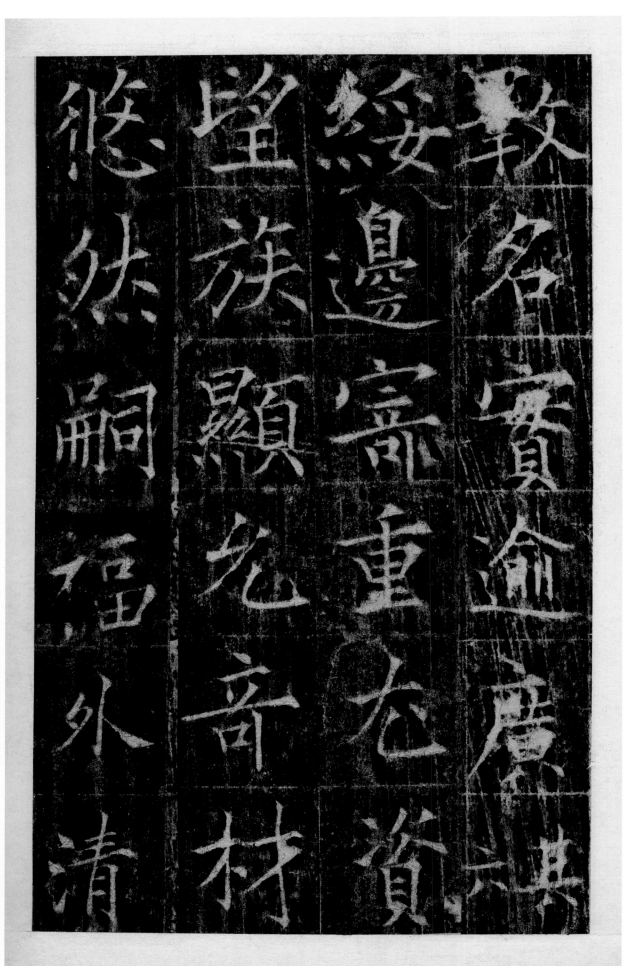

悠外嗣福外清

璋族顯光奇林

綏邊宲重免資

敦各賓逾廌其

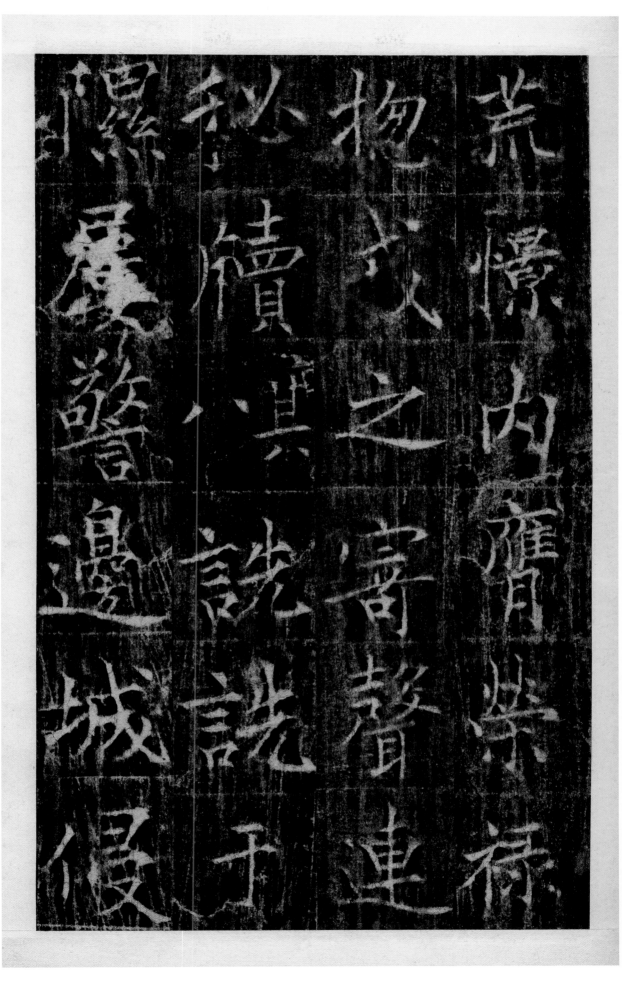

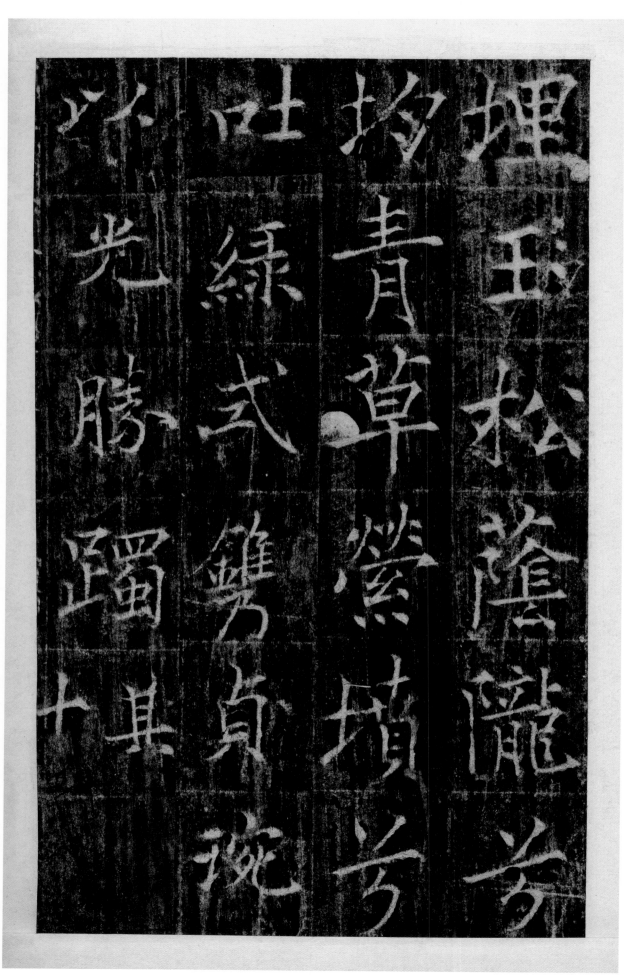

埋玉松蔭隴芳

将青草營墳兮

吐綠式鐫貞琬

於光勝蠋十其

先天元年歲次

壬子十二月十

六日辛□□

息□進上柱

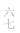

出版後記

《契苾明碑》，唐先天元年（七一二）十二月十六日立。婁師德撰，殷玄祚書。

碑原在陝西省咸陽市渭城區渭陽鄉藥王洞村契苾明墓前，一九六二年移存咸陽博物館。螭首方趺，碑首高一百四十二厘米，寬一百五十三厘米，厚四十厘米；碑身高三百二十八厘米，上寬一百四十七厘米，下寬一百五十三厘米，厚四十厘米，碑趺殘高八十九厘米，長一百五十厘米，最寬處七十六厘米。圭額陽刻篆書『大唐故大將軍涼國公契苾府君之碑』三行十五字，字徑十厘米。碑身陰刻正書三十七行，行七十七字，字徑二點五厘米，刻于長三點六厘米、高四厘米的界格內。上款題銜『大周故鎮軍大將軍行左鷹揚衛大將軍兼賀蘭州都督上柱國涼國公契苾府君之碑銘并序』。目前原碑上部個別字清晰，多數模糊尚可辨，下部泐損過甚，難以識讀。

碑主契苾明，其父契苾何力爲唐朝名將、涼國公，新、舊《唐書》皆有傳。契苾明之名附于父傳之後，《舊唐書》記載簡略，《新唐書》記載稍詳：『孺褓授上柱國，封漁陽縣公。年十二，遷奉輦大夫。李敬玄征吐蕃，明爲柏海道經略使，以戰多，進左威衛大將軍，襲封。……再遷鷄田道大總管，……以左鷹揚衛大將軍卒，年四十六，贈涼州刺史，謚曰靖。明性淹厚，喜學，長辯論。子嶷，襲爵。』

撰文者婁師德爲唐高宗、武則天兩朝大臣，新、舊《唐書》都有傳。

書碑者殷玄祚，出身書香門第、仕宦世家。其祖父殷令名，唐光祿卿、上柱國，襲爵建安縣開國男。善書，書有《裴鏡民碑》。父親殷仲容，官至秘書丞、工部郎中、申州刺史，張懷瓘《書斷》評其善篆隸，題署尤精，為王知敬之雁行。竇臮、竇蒙《述書賦并注》也有述，以其與王知敬并列。殷仲容書作有隸書《褚亮碑》和《馬周碑》傳世。殷玄祚所書此碑，趙崡評其筆法瘦勁可觀，林侗評『玄祚亦習褚書而迫真者』，王楠、王鯤則評其爲瘦硬通神者。

此碑拓本流傳不多，此爲清初拓本。

大周故鎮軍大將軍行左鷹揚衛大將軍兼賀蘭州都督上柱國涼國公契苾府君之碑銘并序。　蕭政御史大夫上柱國妻師德製文，左蕭政御史殷玄祚書。

原夫哲后時乘，聖人貞觀，必俟風雲之應，以光朝列。尤資棟幹之材，式隆王道。若乃杰出文武，挺生才俊，道符忠孝，……莫能匹。四海慕其風範，千里仰其談柄。玉質金箱，探賾索隱，沒而不朽。其惟賀蘭都督涼國公之謂哉？君諱……，字若水，本……永昌縣，以光……業焉。原夫仙窟延祉，吞電昭慶。因白鹿而上騰，事光圖牒。遇奇蜂而南逝，義隆縑簡。邑恒於是亡精，鮮卑……論易勿施莫賀可汗，遞襲珪璜，鳳傳弓冶。共栖梧而比翼，與良玉而齊價。濯如春柳，勁逾霜竹。英名振白山，雄……光……祖繼……先，……葛，洪源浩汗。映竹史而騰芬，綴綿書而擅響。父河力，鎮軍大將軍行左衛大將軍撿校鴻臚卿撿校左羽林大將軍上柱國……公，……持……地積膏腴，門標英偉。發言會規矩，學該流略，文超賈馬。……青海而安白道，光三部而截九夷。撲務……戎之……榮，俄處六條之位。哀榮之禮既洽，朝野式瞻，送終之典更隆。公赤野生……，青田矯翰。家蓄古……之操，門……高士之……陽縣……牛，十二授朝散大夫太子通事舍人裏行，十二授奉輦大夫。若夫紫禁青規之所，必擇賢而方授，玉階金闕之前，實高門之……衣冠之領袖。重以河山險要，惟賢是居，爪牙任切，非親莫委。麟德年中授左武衛大將軍賀蘭州都督，自非承家……累……總管。侍中姜恪為涼州鎮守大使，以公為副。然則朝端妙選，實仁異能，望重材高，允膺僉屬。後以鯨海未清，蛇川尚阻，戎車所……北征突厥，累摧凶醜，勳績居多。後狼山及單于餘黨復相聚結，……制討擊，應時平殄，前後賞勞，不可……件，授長男從三品，以酬功也。仍改為燕然道鎮守大使，撿校九姓及契苾部落。公儀裝遵遠，望赤水而前驅，……絲言以隆爵命。自天府而錫珍奇，金貝咸紆，繒錦交集。列鼎而光祖禰，分茅以惠子孫。策勳居最，又授雞……管，……二。尋授右豹韜衛大將軍。未幾復改授左豹韜衛將軍，并……懷遠軍……略大使。又依舊知燕然道大使，公高望重，亟膺獎……揚衛大將軍，餘并如故。有制曰：鎮軍大將軍行左鷹揚衛大將軍兼賀蘭州都督契苾明妻涼國夫人李，……順成……賜族之恩。并及母臨洮縣主，并蒙賜姓武氏。公侯必復，河洛膏賢。屬寶運之開基，接仙潢而錫派。……無……經略使，度玉關而去……掖，弃置一生，瞰弱水而望沙場，橫行萬里。幄中有策，閫外宣威。豈直操履冰霜，固亦心符筠玉，名高一代，……

悲夫！以證聖元年臘月廿三日，遘疾薨於涼州姑臧縣之里第，春秋卅有六。制曰：

悼往贈榮，經邦之懿典，飾終加等，列代之……軍兼賀蘭都督上柱國涼國公契苾明，理識開舉，局量沉雄；家著勤誠，代彰忠懇。早膺朝寵，夙紹庭規，秩峻衡珠，寄隆賜鉞。入……聞，出綏……遠略。載想嘉庸，良深矜嘆！宜申殊澤，式旌幽壤。可贈使持節都督涼州諸軍事涼州刺史，餘如故。賜物三百段，便於涼州……以……仍令朝散大夫通事舍人內供奉邊懷秀吊祭。

既而居諸易遠，宅兆攸資，金鳧泛泉，玉鷄伺旦。粵以大……萬歲……

公夙承門閥，早踐通……。茂績昭宣，聲望顯著。學該流略，藝總兵鈐。以孝奉親，以忠奉國。終始如……存沒不渝。旌善易……才望。韶儀淹雅，難窺於得失，逸調清通，不測其涯涘。抑揚人杰，雕績士林。等桃李之無言，若朱藍之在性。先仁而後己，鄙利而尚賢。亭亭有千……焉，有令問焉。擅非馬之雄辯，蓄靈蛇之雅作。逸氣上烟霞之表，高名振朝野之際。五公七侯之盛，僅可執鞭；曜蟬鳴玉之榮，纔……鞍馬，朝成夕費。兼濟之性，光映人物。乃構廈之良材，映車之名寶者矣。夫人唐膠西公孝義之長女也。莊……史，溫柔……起恨。毀瘠逾於大禮，攀號洎乎剪髮，夷夏足其悲哀，搢紳增其慘戚。屈己而遵女誡，飭躬而宣婦道。可謂承家禀訓，執仁組行……軍……衛郎將上柱國姑臧……開國子嵩右玉鈐衛郎將上柱國番禾縣開國子崇等，并早涉義方，夙延庭訓，孝心冥獎，至德純深。……謂至道冠幽明，窮迷傷骨髓。哀號擗踊，獨超前輩。雖罔極之誠，踐霜露而逾感，相賢之重，映今古而垂裕。是用傍求翠琬，……兮無虧。銘曰：

東井蒼蒼，西土茫茫。天開分野，地列封疆。門多英毅，代産忠良。偉哉人物，紛乎典章。其一。前涼後涼，乃祖乃父。赫

奕冠蓋，蟬聯……武。……昆，道隆前載。退邁欽挹，夷夏欣戴。四海英髦，共推貞概。其三。特勤垂裕，搏風振翼。孔席申歡，

秬松比直。智水游泳，仁山止……討……良平。昭昭餘慶，恤胤膺榮。其五。挺生異材，韶年振響。未盈小學，亟承恩獎。門閥易

隆，墻仞難仰。學行無斁，名實逾廣。其六。……綏邊寄重，尤資望族。顯允奇材，悠然嗣福。外清荒憬，內贋榮祿，總戎之寄，

聲連秘牘。其八。詵詵于隰，屢警邊城。侵……埋玉。松陰隴兮均青，草縈墳兮吐綠。式鐫貞琬，以光勝躅。其十。先天元年歲次

壬子十二月十六日辛亥孤子息特進上柱國……

竹庵

二〇二一年一月

圖書在版編目（ＣＩＰ）數據

契苾明碑 / (唐) 殷玄祚書. -- 杭州：浙江人民美
術出版社, 2022.10
　（中國碑帖集珍）
　ISBN 978-7-5340-8748-6

　Ⅰ.①契… Ⅱ.①殷… Ⅲ.①篆書—碑帖—中國—唐
代 Ⅳ.①J292.24

中國版本圖書館CIP數據核字（2021）第061770號

策　　劃　蒙　中　傅笛揚
責任編輯　姚　露　楊海平
責任校對　錢偎依
責任印製　陳柏榮

契苾明碑
（中國碑帖集珍）

〔唐〕殷玄祚　書

出版發行　浙江人民美術出版社
　　　　　（杭州市體育場路347號）
經　　銷　全國各地新華書店
製　　版　浙江新華圖文製作有限公司
印　　刷　浙江海虹彩色印務有限公司
版　　次　2022年10月第1版
印　　次　2022年10月第1次印刷
開　　本　787mm×1092mm　1/12
印　　張　6.333
字　　數　45千字
書　　號　ISBN 978-7-5340-8748-6
定　　價　55.00圓

如發現印刷裝訂質量問題，影響閱讀，
請與出版社營銷部（0571-85174821）聯繫調換。

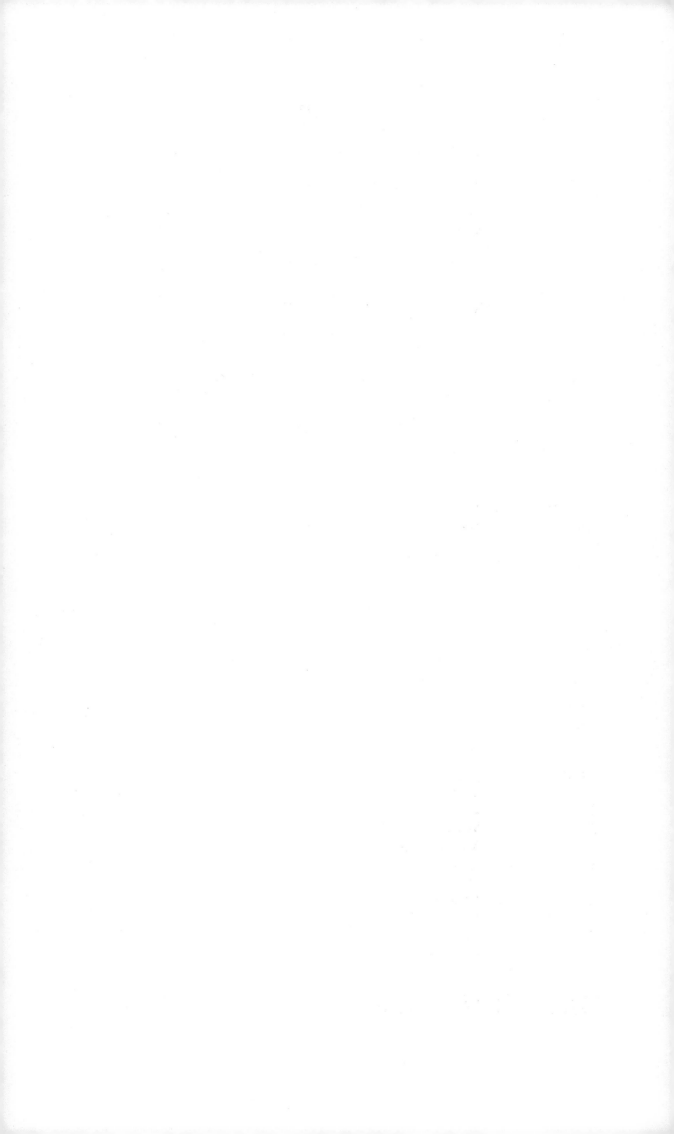